怀仁集王羲之圣教序

可撕单页临帖丛书

[陈晓勇·编著]

长江出版传媒

湖北美术出版社

有奖问卷

前 言

王羲之（303—361），字逸少，琅琊临沂（今山东临沂）人，官至会稽内史、右军将军，世称『王右军』。王羲之少时从卫夫人及叔父王廙学习书法，后博览前朝名迹，精研诸体，总百家之功，极众体之妙，创立出妍丽流美、自然中和的新书风。唐太宗李世民称其书法『尽善尽美』，经过他的推动，王羲之对后世产生了不可估量的影响，被尊为『书圣』。遗憾的是，王羲之的真迹无一流传至今，今所得见的王羲之作品除刻帖外仅有三十余帖，均为后世的摹本或临本。

《怀仁集王羲之圣教序》全称《唐释怀仁集晋右将军王羲之书大唐三藏圣教序并记》。唐高宗咸亨三年（672）立于长安（今陕西西安）大慈恩寺，现藏于陕西西安碑林博物馆。碑高三百五十厘米，宽一百零八厘米，凡三十行，满行八十三至八十八字不等。碑文包括太宗李世民所撰序文、太子李显所撰序记，太宗、太子答谢启，以及玄奘所译《心经》等五部分，由僧人怀仁从王羲之书法中集字而成。怀仁功力深厚，且该碑刻工精湛，笔画纤毫毕现，笔锋使转的细微之处显露无遗，使得此作佳字荟萃，结构精绝，整体亦不失协调。《怀仁集王羲之圣教序》完好地再现了王羲之书法的风采。

《怀仁集王羲之圣教序》是书法史上最负盛名的集字碑，直接影响了盛唐以后的行书，历代书家对其甚为推崇。整篇虽是集字而成，但怀仁于章法上精心安排，各字排布俯仰参差，行间疏密开合，整体亦不失协调。

碑帖是学习书法的必备资料，传统的图书装订方式让读者在临帖过程中有诸多不便之处。本套《可撕单页临帖丛书》采用裸脊胶装形式，可以完全平摊阅读，也可以轻易撕下单页来临摹。为便于收纳携带，封底加长，可以包住封面，并附赠一根橡皮筋。

希望广大读者能够喜欢。

大唐三藏圣教序。

太宗文皇帝制。弘福寺沙门怀仁集晋右将军王羲之书。盖闻二仪有像。显覆载以含

大唐三藏聖教序

太宗文皇帝製

弘福寺沙門懷仁集晉右

將軍王羲之書

盖聞二儀有像顯覆載以含

生四时无形潜寒暑以化物

是以窥天鉴地庸愚皆识其

端明阴洞阳贤哲罕穷其数

然而天地苞乎阴阳而易识

者以其有像也阴阳处乎天

地而難窮者以其無形也故
像顯可徵雖愚不惑形潛
莫覩在智猶迷況乎佛道崇
虛乘幽控寂弘濟萬品典御
十方舉威靈而無上抑神力

地而难穷者。以其无形也。故知像显可征。虽愚不惑。形潜莫睹。在智犹迷。况乎佛道崇虚。乘幽控寂。弘济万品。典御十方。举威灵而无上。
抑神力

而无下大之则弥於宇宙
之则摄於豪厘无灭无生历
千劫而不古若隐若显运百
福而长今妙道凝玄遵之莫
知其际法流湛寂挹之莫测

其源故知蠢蠢凡愚区庸

鄙投其旨趣能无疑或者哉

坠则大教之兴基乎西土腾

汉庭而皎梦照东域而流

慈昔者分形分迹之时言

其源。
故知蠢蠢凡愚。区区庸鄙。投其旨趣。能无疑惑者哉。然则大教之兴。基乎西土。腾汉庭而皎梦。照东域而流慈。昔者分形分迹之时。言未

驰而成化当常现常之世民

仰德而知遵及乎晦影归真

迁仪越世金容掩色不镜三

千之光丽象开图空端四八

之相于是微言广被拯含类

驰而成化。当常现常之世。民仰德而知遵。及乎晦影归真。迁仪越世。金容掩色。不镜三千之光。丽象开图。空端四八之相。於是微言广被。拯含类

於三途。遗训遐宣。导群生于十地。然而真教难仰。莫能一其旨归。曲学易遵。耶正于焉纷纠。所以空有之论。或习俗而是非。大小之乘。乍沿时而

於三塗遺訓遐宣導羣生於

十地然而真教難仰莫能一

其旨歸曲學易遵邪正於焉

紛糾所以空有之論或習俗

而是非大小之乘乍沿時而

隆替。有玄奘法师者。法门之领袖也。幼怀贞敏。早悟三空之心。长契神情。先苞四忍之行。松风水月。未足比其清华。仙露明珠。讵能方

隆替有玄奘法师者法门之
领袖也幼怀贞敏早悟三空
之心长契神情先苞四忍之行
松风水月未足比其清华仙
露明珠讵能方其朗润故以

智通无累。神测未形。超六尘而迥出。只千古而无对。凝心内境。悲正法之陵迟。栖虑玄门。慨深文之讹谬。思欲分条析理。广彼前闻。截伪续真。开兹

智通无累神测未形超六尘
而迥出只千古而无对凝心
内境悲正法之陵迟栖虑玄
门慨深文之讹谬思欲分条析
理广彼前闻截伪续真开兹

后学是以翘心净土游西域乘危远迈杖策孤征积雪晨飞途间失地惊砂夕起空外迷天万里山川拨烟霞而进影百重寒暑蹑霜雨而前

踪。诚重劳轻。求深愿达。周游西宇。十有七年。穷历道邦。询求正教。双林八水。味道餐风。鹿菀鹫峰。瞻奇仰异。承至言於先圣。受真教於上贤。探

賾妙門。精穷奥业。一乘五律之道。驰骤於心田。八藏三篋之文。波涛於口海。爰自所历之国。总将三藏要文。凡六百五十七部。译布中夏。宣扬胜

賾妙門精窮奧業一乘五律
之道馳驟於心田八藏三篋
之文波濤於口海爰自所歷
之國總將三藏要文凡六百
五十七部譯布中夏宣揚勝

業引慈雲於西極注法雨於

東垂聖教缺而復蒼生罪

而還福濕火宅之乾焰共拔

迷途朗愛水之昏波同臻彼

拪是知恶因业坠善以缘

业。引慈云於西极。注法雨於东垂。圣教缺而复全。苍生罪而还福。湿火宅之干焰。共拔迷途。朗爱水之昏波。同臻彼岸。是知恶因业坠。善以缘升。

升坠之端。惟人所托。譬夫桂生高岭。云露方得泫其花。莲出渌波。飞尘不能污其叶。非莲性自洁而桂质本贞。良由所附者高。则微物不能累。所

之隆之端惟人所詑隆夫桂生高嶺雲露方得泫其花蓮出渌波飛塵不能污其葉蓮性自渌而桂質本貞良由所附者高則微物不能累所

凭者净。则浊类不能沾。夫以卉木无知。犹资善而成善。况乎人伦有识。不缘庆而求庆。方冀兹经流施。将日月而无穷。斯福遐敷。与乾坤而永大。

凭者净则浊类不能沾夫卉木无知犹资善而成善况乎人伦有识不缘庆而求庆方冀兹经流施将日月而无穷斯福遐敷与乾坤而永大

朕才謝珪璋言慙博達至於内典尤所未閑昨製序文深為鄙拙唯恐穢翰墨於金簡標瓦礫於珠林忽得来書謬承褒讚循躬省慮彌益

朕才谢珪璋。言惭博达。至於内典。尤所未闲。昨制序文。深为鄙拙。唯恐秽翰墨於金简。标瓦砾於珠林。忽得来书。谬承褒赞。循躬省虑。弥益

摩顶善不足稱空劳致谢

皇帝在春宫述三藏圣记

夫显扬正教非智无以广其

文崇阐微言非贤莫能定其

旨盖真如聖教者诸法之玄

厚颜。善不足称。空劳致谢。皇帝在春宫述三藏圣记。夫显扬正教。非智无以广其文。崇阐微言。非贤莫能定其旨。盖真如圣教者。诸法之玄

宗衆経之軌躅也綜括宏遠奥旨遐深極空有之精微體生滅之機要詞茂道曠尋之者不究其源文顯義幽履之者莫測其際故知聖慈所被

宗。众经之轨躅也。综括宏远。奥旨遐深。极空有之精微。体生灭之机要。词茂道旷。寻之者不究其源。文显义幽。履之者莫测其际。故知圣慈所被。

業无善而不臻妙化所敷缘

无恶而不剪用法网之纲纪弘

六度之正教拯群有之涂炭

启三藏之秘扃是以名无翼

而长飞道无根而永固道名

业无善而不臻。妙化所敷。缘无恶而不剪。开法网之纲纪。弘六度之正教。拯群有之涂炭。启三藏之秘扃。是以名无翼而长飞。道无根而永固。道名

流庆。历遂古而镇常。赴感应身。经尘劫而不朽。晨钟夕梵。交二音於鹫峰。慧日法流。转双轮於鹿菀。排空宝盖。接翔云而共飞。庄野春林。与天花而合

流庆历遂古而镇常赴感应
身经尘劫而不朽晨钟夕梵交
二音於鹫峰慧日法流转双
轮於鹿菀排空宝盖接翔云
而共飞庄野春林与天花而合

彩伏惟

皇帝陛下

而治八荒

朝萬國恩加朽

葉之文澤及昆蟲金匱流梵

彩。伏惟皇帝陛下。上玄资福。垂拱而治八荒。德被黔黎。敛衽而朝万国。恩加朽骨。石室归贝叶之文。泽及昆虫。金匮流梵

说之偈。遂使阿耨达水。通神甸之八川。耆阇崛山。接嵩华之翠岭。窃以法性凝寂。靡归心而不通。智地玄奥。感恳诚而遂显。岂谓重昏之夜。烛慧

说之偈遂使阿耨达水通神

甸之八川耆阇崛山接嵩华

之翠嶺窃以法性凝寂靡归

心而不通智地玄奥感恳诚而

遂显岂谓重昏之夜烛慧

炬之光火宅之朝降法雨
津枯是百川異流同會於海
万區分義總成乎實鉴与湯
武挍其優劣堯舜挍其聖德
者哉玄奘法師者凤懷聰令

炬之光。火宅之朝。降法雨之泽。於是百川异流。同会於海。万区分义。总成乎实。岂与汤武校其优劣。尧舜比其圣德者哉。玄奘法师者。凤怀聪令。

立志夷简。神清韶龀之年。体拔浮华之世。凝情定室。匿迹幽岩。栖息三禅。巡游十地。超六尘之境。独步迦维。会一乘之旨。随机化物。

立志夷简神清韶龀三年体
敧浮华之世凝情定室匿迹
幽岩栖息三禅巡游十地超
尘之境独步迦维会一乘之旨
随机化物以中华之质寻

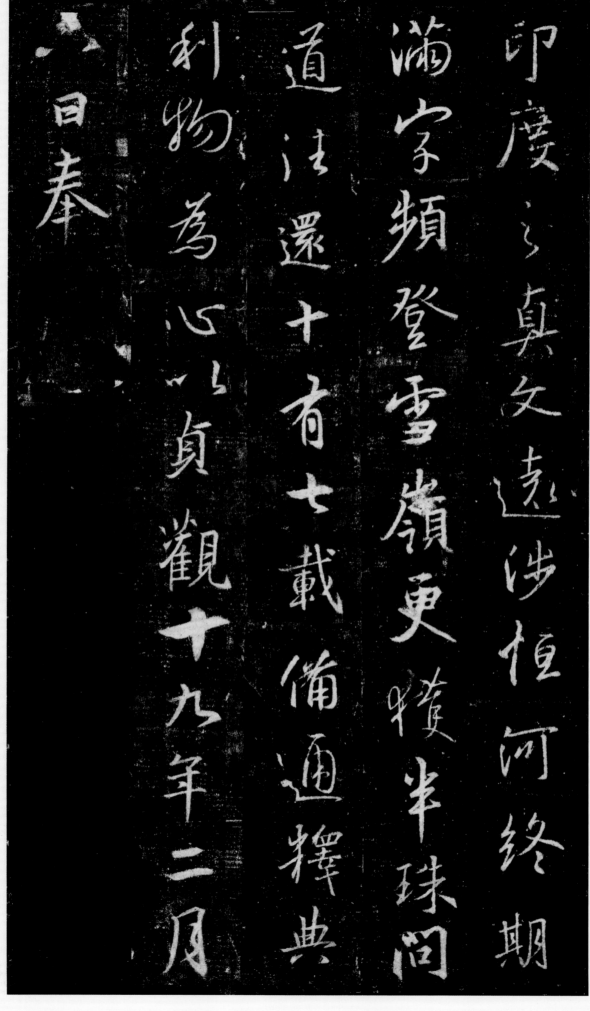

即度之真文。远涉恒河。终期满字。频登雪岭。更获半珠。问道往还。十有七载。备通释典。利物为心。以贞观十九年二月六日。奉

敕於弘福寺翻譯聖教要

文。凡六百五十七部引大海之

法流洗塵勞而不竭傳智燈

之長焰皎幽闇而恒明自非

久植勝緣斯曰所

敕於弘福寺翻译圣教要文。凡六百五十七部。引大海之法流。洗尘劳而不竭。传智灯之长焰。皎幽暗而恒明。自非久植胜缘。何以显扬斯旨。所

谓法相常住。齐三光之明。我皇福臻。同二仪之固。伏见御制众经论序。照古腾今。理含金石之声。文抱风云之润。治辄以轻尘足岳。坠露添流。

略举大纲。以为斯记。治素无才学。性不聪敏。内典诸文。殊未观揽。所作论序。鄙拙尤繁。忽见来书。褒扬赞述。抚躬自省。惭悚交并。劳

师等远臻。深以为愧。贞观廿二年八月三日内府。般若波罗蜜多心经。沙门玄奘奉诏译。观自在菩萨。行深般若波罗

师等远臻以为愧

贞观廿二年八月三日内

般若波罗蜜多心经

沙门玄奘奉

诏译

观自在菩萨行深般若波罗

蜜多时。照见五蕴皆空。度一切苦厄。舍利子。色不异空。空不异色。色即是空。空即是色。受想行识。亦复如是。舍利子。是诸法空相。不生不灭。不垢

蜜多時照見五蘊皆空度一
切苦厄舍利子色不異空空
不異色色即是空空即是色
受想行識亦復如是舍利子
是諸法空相不生不滅不垢

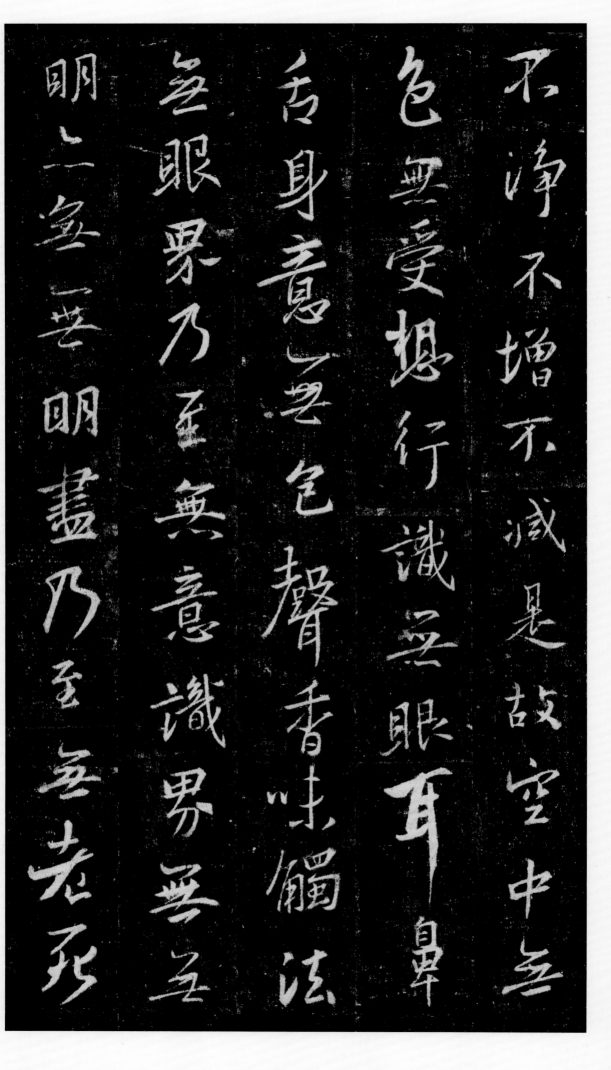

不净。不增不减。是故空中无色。无受想行识。无眼耳鼻舌身意。无色声香味触法。无眼界。乃至无意识界。无无明。亦无无明尽。乃至无老死。

亦无老死尽。无苦集灭道。无智亦无得。以无所得故。菩提萨埵。依般若波罗蜜多故。心无挂碍。无挂碍故。无有恐怖。远离颠倒梦想。究

亦无老死尽无苦集灭道无智亦无得以无所得故菩提萨埵依般若波罗蜜多故心无挂碍无有恐怖远离颠倒梦想究竟涅槃三世